31 janvier 1853

NOTICE
DE
TABLEAUX
des Écoles Italienne, Flamande, Hollandaise et Française,

PROVENANT D'UNE COLLECTION FORMÉE EN ALLEMAGNE,

DONT LA VENTE AURA LIEU

HOTEL DES VENTES MOBILIÈRES,
RUE DES JEUNEURS, N. 42,

Salle n. 2,

Le Lundi 31 Janvier 1853.

Par le ministère de M⁰ **BONNEFONS DE LAVIALLE**,
Commissaire-Priseur, rue de Choiseul, 11,

Avec l'assistance de M. **GEORGE**,

ANCIEN COMMISSAIRE-EXPERT DU MUSÉE DU LOUVRE
Rue du Sentier, 8.

Chez lesquels distribue la présente Notice.

EXPOSITION PUBLIQUE

Le Dimanche 30 Janvier 1853, de midi à cinq heures.

Exemplaire de Beurdeley père

PARIS
MAULDE ET RENOU,

IMPRIMEURS DE LA COMPAGNIE DES COMMISSAIRES-PRISEURS,
rue de Rivoli prolongée, au coin de la rue de l'Arbre-Sec.
—
1853

CONDITIONS DE LA VENTE.

Elle sera faite au comptant.
Les acquéreurs paieront cinq pour cent, en sus des adjudications.

AVERTISSEMENT

—⊷⊶⊷—

La collection dont nous publions le catalogue nous arrive directement d'Allemagne. Cependant, l'amateur qui la possédait, a recueilli quelques-unes des toiles qu'elle renferme dans ses nombreux voyages en France et en Belgique. Ces tableaux n'en sont pas moins complétement inconnus à Paris. Cet attrait de curiosité joint au bon goût qui a présidé à la formation de ce petit cabinet, nous semble de nature à intéresser les amateurs et le commerce. Il nous suffira de citer Marco d'Oggione, Tiépolo, Jean Steen, Terburgh, Vander Neer et Wynants, parmi les maîtres qui figurent dans cette notice. Ce sont là de ces noms qui dispensent de tout autre commentaire. Les œuvres de ces peintres sont depuis longtemps recherchées et soutenues par tous ceux qui collectionnent, et la faveur dont elles jouissent auprès du public ne s'est jamais démentie.

On remarquera peut-être que quelques tableaux sont nouvellement encadrés. A cela nous répondrons que notre client les ayant envoyés sans cadres, nous a en même temps engagé à les faire border avant de les mettre en vente.

DESCRIPTION
DES TABLEAUX.

École Italienne.

CARRACHE (Style d'Annibal).

1 — Scène mythologique. L'Amour, en jouant, de sa main couvre les yeux d'un Satyre, comme pour l'empêcher de voir deux Nymphes demi-nues, assises devant lui sur le bord d'une rivière qui arrose un pays boisé et montagneux.

Cette scène est traitée avec beaucoup d'intelligence par rapport au sujet.

LUCATELLI (Andréa).

2 — Site sauvage encombré de rochers couronnés d'arbres et d'arbrisseaux. Au premier plan trois hommes se reposent sur un tertre ombragé par de grands arbres ébranchés, dont la cime s'élève en dehors de la composition.

PENDANT DU PRÉCÉDEN

3 — Dans un site des plus agrestes, coule une rivière encaissée dans un lit de rochers ombragés d'arbres et d'arbustes. Sur la terrasse de l'avant-scène un soldat vêtu à l'antique et un vieillard demandent leur route à un pâtre qui la leur indique du doigt. Un peu plus loin, un pêcheur plonge sa ligne dans les eaux de la rivière.

Ces deux paysages sont touchés de main de maître. Le premier rappelle les meilleurs tableaux de Salvator, par l'aspect imposant du site et l'énergie de la brosse. Le second, par la grandiose de son style et sa brillante exécution, peut se comparer aux plus belles productions du Guaspre.

MOLA (Jean-Baptiste).

4 — L'annonciation. — L'Ange Gabriel porté sur un nuage annonce sa glorieuse mission à Marie, agenouillée à son prie-Dieu. Dans le haut de la composition apparaît le Père Eternel, précédé du Saint-Esprit et accompagné de groupes d'anges et de chérubins.

Gracieuse composition due à l'un des meilleurs élèves de l'Albane.

MARCO D'OGGIONE.

5 — La Vierge vue de profil, vêtue d'une robe rouge et coiffée d'un voile noir qui laisse à découvert ses cheveux d'un blond doré, soutient l'Enfant Jésus dans ses bras. Elle a les yeux baissés et le visage doucement incliné vers son fils qui, par un mouvement précipité, rejette son corps en arrière, tout en tournant de côté un regard tranquille et inquiet.

Tableau d'une grande finesse d'exécution et d'une transparence de coloris séduisante. La tête de la Vierge se recommande par l'exquise douceur de son expression; elle a tout le caractère original d'un portrait.

PARMESAN (Attribué à F. Mazzuola, dit le).

6 — La Vierge assise au pied d'un grand arbre contemple, les mains jointes, l'Enfant Jésus assis sur ses langes.

Ce gracieux petit tableau est éclairé par un effet de lumière des plus harmonieux.

STROZZI (Bernado, dit il Prete GENOVESE).

7 — Saint Jean Baptiste assis dans une grotte annonce la parole de Dieu à trois Docteurs qui semblent l'écouter respectueusement.

TIEPOLO (Giovanni-Battista).

8 — Sujet de l'histoire romaine. — Un triomphateur romain présente sa couronne à un pontife qui, debout sur l'autel du dieu Mars, se prépare à la déposer sur le front de sa statue. Des guerriers, des porte-étendards, des prêtres versant le sang des victimes sur des cassolettes embrasées animent cette scène pompeuse, traitée avec l'impétuosité et la manière spirituelle de toutes les compositions historiques de Tiépolo.

PAR LE MÊME.

9 — Sacrifice d'Abraham. — L'ange arrête le bras d'Abraham au moment où il va frapper son fils Isaac agenouillé sur son bûcher. A gauche l'âne est couché sous un palmier.

Peinture éclatante et facile qui semble inspirée du style de Paul Véronèse.

TREVISANI (Francesco).

10 — Jésus au jardin des Olives. — Jésus est à genoux et en prière, les regards élevés vers le ciel. Des groupes d'anges planent au dessus de sa tête et lui présentent les instruments de la Passion Les apôtres Pierre, Jacques et Jean sont plongés dans un profond sommeil.

Couleur vaporeuse et légère; effet plein d'harmonie.

Écoles Flamande, Hollandaise et Allemande.

BLOEMEN (Pierre Van).

11 — L'abreuvoir. — Un paysan romain monté sur un cheval blanc et conduisant un mulet fait boire un troupeau de vaches et de moutons à une fontaine située derrière le temple de Vesta.

La science du modelé et la correction du dessin caractérisent tous les ouvrages de Van Bloemen.

BOUT et BOUDEWYNS.

12 — Paysage. — Une troupe de paysan divisée en plusieurs groupes traverse un magnifique paysage dominé par les ruines d'un temple et d'un amphithéâtre écroulé. A droite la statue équestre d'un empereur romain se dresse sur son piédestal.

Composition d'un riche arrangement et d'une exécution brillante, relevée encore par de jolies figures pleines de vérité, d'expression et de goût.

BREYDEL (Le Chevalier).

13 — Combat de cavalerie. — Sur le premier plan un porte-étendard, attaqué de tous les côtés par une

charge de cavaliers et mal défendu par les siens qui semblent tourner bride, est désarçonné de sa monture. L'action, engagée sur tous les points, occupe toute l'étendue de la composition où l'on compte plus de cinquante figures et une vingtaine de chevaux.

Production exécutée entièrement dans la manière de Wouwermans.

BRUYN (Abraham de).

14 — La Vierge soutient dans ses bras le corps inanimé de son fils que saint Jean et la Madeleine contemplent douloureusement. Figures à mi-corps.

Tableau remarquable par un caractère de simplicité pieuse, touchante, expressive, et par sa belle conservation.

CAMPHUYSEN (Théodore).

15 — Paysage. — Dans un chemin obstrué par une mare et qui longe la lisière d'une épaisse forêt, une villageoise montée sur un âne chasse devant elle un autre âne chargé, tout en conduisant un troupeau de vaches et de moutons.

Morceau largement peint et d'un empâtement gras et facile.

CAPELLE (Attribué à Jean Van).

16 — Plusieurs petites embarcations sillonnent une mer agitée à quelque distance d'un port défendu par deux tours.

COQUES (Genre de Gonzalès).

17 — Une famille hollandaise est groupée autour d'une table recouverte d'un tapis. Le père tient un crucifix ; le fils montre une ancre indice d'un voyage ; la mère tient la main de sa jeune fille debout devant elle. Des instruments et des livres de musique, un étendard, un tambour, un coffre, etc., jonchent le plancher de la chambre.

DORNER (Jacob).

18 — La dentellière. — Une jeune ouvrière assise à l'embrâsure d'une croisée, travaille à un ouvrage de dentelle, posé sur ses genoux.

FLORIS (Franck).

19 — L'enfant prodigue entouré de convives richement costumés, est assis à côté d'une courtisane, à un festin dressé sous le péristyle d'un palais. A droite un paysage, meublé de troupeaux, d'habitations et de villageois.

GRYEF (A.).

20 — Trophée de gibier suspendu à une ficelle au dessus d'une table de marbre, recouverte d'un tapis.
 Bien que ce tableau porte la signature du maître et la date de 1620, nous y retrouvons plutôt le faire de Van Aelst que celui de Gryef.

HEEM (David de).

21 — Un plateau chargé de raisins et d'une pêche entr'ouverte, un citron pelé, des mûres dans une

coupe de faïence, des prunes, des pommes, un vidrecôme à demi rempli de vin du Rhin et un verre de Champagne, sont rassemblés en groupe sur une table recouverte d'un tapis bleu frangé d'or.

Couleur frappante de vérité, exécution large et rendue.

HELST (Bartholomé Van der).

22 — Portrait d'homme vu en buste, la tête découverte et vêtu d'un pourpoint noir surmonté d'un collet blanc rabattu ; il porte des moustaches et une petite mouche au menton.

Ce morceau se distingue par la vérité de la physionomie et le faire moëlleux de l'exécution.

HUYSMANS DE MALINES.

23 — Paysage. — De grands arbres indiquant l'entrée d'un bois ombragent un terrain sablonneux et accidenté. Un effet piquant de crépuscule colore les premiers arbres du bois et les aspérités du sol.

HUYSUM (Juste Van).

24 — Fleurs et fruits. — Des roses blanches et jaunes, la rose à cent feuilles, des pavots, une tulipe, une oreille d'ours, la jacinthe blanche double, le pied-d'alouette, etc., composent un bouquet qui trempe dans un vase en terre jaune, décoré d'un bas-relief représentant des jeux d'enfants. Ce

vase est posé sur une console en marbre garni d'une grappe de raisins blancs, de deux pêches et d'une prune.

Cette composition est attribuée, par quelques personnes, aux premiers temps de Jean Van Huysum; par d'autres, à Juste Van Huysum père.

JARDIN (Karel du).

25 — Portrait d'un gentilhomme hollandais, vu debout, à mi-jambes, la tête découverte et vêtu d'un pourpoint noir surmonté d'une collerette plissée. Il tient ses gants dans sa main gauche qu'il ramène sur la poitrine.

On retrouve dans ce portrait cette touche ferme et fondue, cette suavité de couleur et ce cachet de vérité qui distinguent tous les autres ouvrages du maître.

KOBELL (Jean).

26 — Deux vaches et quatre moutons groupés dans un pâturage baigné par une rivière. Cette rivière passe sous un pont attenant à deux habitations ombragées d'arbres.

LAAR (Pierre de).

27 — Saint Philippe ayant rencontré sur la route de Gaza un eunuque de la reine Candace, le fait entrer dans un fleuve et verse sur sa tête l'eau du baptême. La suite de l'eunuque assiste du rivage à la cérémonie.

Les ajustements pittoresques de ces petites

figures ajoutent à l'effet piquant et chaleureux du tableau.

LAIRESSSE (GÉRARD de).

28 — L'éducation de l'amour. — Une dame hollandaise figurant Vénus et costumée à la mode de son temps, apprend à lire à l'amour qui épelle du doigt le livre qu'elle lui présente. La scène se passe à l'embrasure de la croisée d'un appartement richement décoré.

Ce tableau porte la signature du maître.

MAES (DIRCK).

29 — Repos de chasse. — Un cavalier hollandais élégamment costumé, se repose à l'entrée d'une ferme et sourit à une jeune fille qui descend les marches d'un perron attenant à la maison. Derrière elle, une femme tire de l'eau à un puits. Plus en avant, un enfant joue avec un chien, et un jeune palefrenier tient par la bride le cheval du gentilhomme.

On appréciera dans ce tableau la délicatesse de la touche, la suavité de la couleur et le bon goût des costumes.

MIERIS (FRANÇOIS).

30 — Portrait d'Adrien Van den Velde. — Ce peintre est représenté debout et à mi-jambes, nonchalamment appuyé sur un piédestal à l'entrée d'un parc qui occupe le fond du tableau. Sa tête dé-

couverte, laisse voir toute sa chevelure qui tombe sans apprêt sur une robe de chambre de soie noire, retenue par une écharpe à la ceinture.

Il est inutile d'insister sur la valeur historique de ce portrait dont l'authenticité est constatée par sa ressemblance avec tous les portrait gravés d'Adrien Van den Velde. Une note ancienne, écrite derrière le panneau, indique qu'il a figuré en 1785 dans une vente publique, où il fut vendu au prix de 1,640 livres. Nous regrettons de ne pas avoir eu le temps de vérifier ce fait.

MOOR (Karl de).

31 — Une jeune fille vue à mi-corps, et coiffée d'un chapeau de satin à bords retroussés, tient d'une main un bouquet de fleurs, et étend l'autre sur des fruits vers lesquels s'élance un perroquet penché sur son perchoir. La tête d'un enfant, à chevelure bouclée, apparaît derrière la jeune fille.

L'artiste a su allier un coloris suave et flatteur, à tout le rendu désirable que comportait ce gracieux sujet.

NEEFFS (Peeter) le père.

32 — Intérieur d'une cathédrale gothique à cinq nefs. La vue en est prise au bas de la grande nef, qu'on découvre dans toute son étendue jusqu'au maître-autel qui s'aperçoit à travers le jubé. Des moines, des prêtres, des gentilshommes et des fidèles animent les diverses parties de l'édifice.

Toutes les productions de Peeter Neeffs sont admirables dans leur genre, mais ses petits tableaux sont bien supérieurs selon nous, à ses toiles d'une certaine dimension. Plus son espace est resserré, plus ses effets magiques deviennent surprenants, plus la finesse de son pinceau, la précision délicate de ses lignes semblent acquérir de perfection.

33 — Vue du péristyle d'un palais, à travers les colonnes duquel on aperçoit d'autres édifices.

Tableau dans la manière de Stenwyck dont on sait que Peeter Neeffs était élève.

NEER (Arthur-Vander).

34 — Un clair de lune. — Au premier plan, cinq vaches paissent en liberté sur un rivage jonché de troncs d'arbres. Au second plan, on aperçoit à travers des arbres un village qui s'étend sur le bord de la mer éclairée par la lueur incertaine d'une lune à demi-voilée de nuages et dont le reflets se prolongent sur les eaux.

Tableau d'une grande vérité d'effet.

NOTER (P.-F. de).

35 — Intérieur d'une ville de Hollande traversée par un canal couvert d'un pont qui relie les deux quais.

Production composée dans la manière de Vander Leyden.

PÉTERS (Bonaventure).

36 — Marine. — Un vaisseau à trois mâts entre voiles déployées dans un port défendu d'un côté par un grand môle, et de l'autre par les murailles d'une ville. Des barques, remplies de passagers, et d'autres voiles sillonnent les eaux légèrement agitées; le ciel se charge de nuages.

Par sa belle et brillante composition, ce tableau peut passer pour un des meilleurs ouvrages du maître.

PETERS (Jean).

37 — Marine. — Plusieurs embarcations en détresse voguent sur une mer agitée, dont les flots écumants jaillissent avec fracas contre d'énormes récifs.

RAVESTEIN (Jean Van).

38 — Portrait de vieillard, au front découvert, à longue barbe et moustaches blanches, et vêtu d'un pourpoint noir surmonté d'une collerette à gros bouillons.

PENDANT DU PRÉCÉDENT.

39 — Portrait de vieille femme, vêtue d'une robe de soie noire surmontée d'une fraise plissée et coiffée d'un beguin blanc.

Ces deux beaux portraits se font admirer par la fraîcheur et la vérité des carnations et l'étude ressentie des physionomies.

ROBBE.

40 — Pâturage. — Dans un paysage arrosé par un ruisseau, meublé d'arbres, de plantes et de cabanes au toit de chaume, un âne et trois moutons paissent sur un gazon verdoyant.

Ce tableau, d'une exécution soignée et d'une brillante couleur, est l'œuvre d'un artiste fort estimé en Belgique.

RUBENS (École de).

41 — Daniel dans la fosse aux lions. Les animaux ont beaucoup de rapport dans l'exécution avec les ouvrages de Roland Saveri.

SCHUTZ (Christian-George).

42 — Vue pittoresque du Rhin resserré entre des rives montagneuses décorées de jolies ruines. Diverses embarcations naviguent sur le fleuve.

STEEN (Jean).

43 — La dentellière. — Une petite ouvrière travaille à sa dentelle, dont le métier pose sur ses genoux. Elle est assise sur une grande chaise, devant une table garnie d'un déjeûner modeste. Un chat dort à ses pieds sur un coussin tombé à terre.

La vérité naïve de la physionomie de la jeune fille suffit à faire reconnaître Jean Steen ; mais, il semble que ce peintre ait voulu s'inspirer de Pietre Hoogh, par la manière de distribuer la lumière et l'arrangement pittoresque de la composition.

STRY (Van).

44 — Cinq vaches dans un pâturage baigné par les eaux de la Meuse. Une villageoise trait l'une d'elles; les autres s'avancent dans le fleuve pour s'y abreuver.

Composition traitée tout-à-fait dans la manière d'Albert Cuyp.

TENIERS (École de David).

45 — Un buveur, le verre et la pipe en main, chante de toute sa force, auprès d'un fumeur qui le regarde d'un air narquois, tout en bourrant sa pipe; un autre homme, vu par le dos, se tourne vers un baquet...

TERBURG (Gérard).

46 — Portrait d'un gentilhomme hollandais, représenté debout et à mi-jambes, devant une table sur laquelle il a posé son chapeau. Il est coiffé d'une perruque blonde qui descend sur ses épaules; son vêtement consiste en un pourpoint noir, sur lequel se détachent un rabat et des manchettes de mousseline.

Tout est simple dans ce portrait; ce qui frappe appartient à l'art du maître. La beauté de l'exécution atteste l'originalité du tableau.

TILBORGH (Gilles Van).

47 — Tentation de saint Antoine. — Des fantômes, nombre de figures grotesques et d'esprits sous

les formes les plus fantastiques, assiégent le saint agenouillé dans sa grotte devant un livre de prière.

Composition d'un bizarrerie originale et piquante,

48 — Un paysan et une paysanne assis à une table rustique boivent et jouent aux cartes. Au fond de la chambre, une servante entr'ouvre la porte en portant un plat.

TILBORGH (Genre de).

49 — Une villageoise verse à boire à deux fumeurs attablés dans l'intérieur d'une tabagie.

WAEL (Attribué à Lucas de).

50 — Réjouissances du carnaval. — De joyeux patineurs, des cavalcades et des traîneaux remplis de masques animent cette scène piquante qui se passe sur un canal glacé baignant les murs d'une ville de Flandre.

Traité dans le goût de Jean Breughel.

WYNANTS (Jean).

51 — Paysage. — Le premier plan est occupé par une belle colline ombragée d'arbres, et variée très agréablement, par des broussailles, des pelouses, un tronc d'arbre et les ornières d'un sentier montueux, où cheminent plusieurs petites figures. La vue se porte ensuite sur une plaine bordée à l'horizon par des montagnes.

Ce n'est qu'un échantillon du maître, mais on y retrouve tout ce que son pinceau a de séduisant par la coquetterie de son exécution.

INCONNU.

52 — Paysage. — Des villageois dansent en rond devant une hôtellerie entourée de grands arbres. Les fonds sont formés de jolies montagnes boisées dont les sommets masquent l'horizon.

Ce tableau accuse un artiste familiarisé avec les aspects de la belle nature italienne ; son nom ne saurait rester inconnu.

Ecole Française.

BILCOQ.

53 — Deux pendants. — Une paysanne assise dans un hangar rustique ; — une ouvrière assise au pied de son lit se disposant à mettre sa pantoufle.

BLANCHARD (Jacques).

54 — La Charité. — Elle est représentée sous le costume et la coiffure d'une dame du temps de Louis XIV. Un enfant grimpe à son épaule, deux autres se jouent sur sa poitrine.

Ces quatre figures sont groupées avec goût et offrent un ensemble fort agréable.

CLAUDE LORRAIN (Imitation de).

55 — Danse champêtre au milieu d'un majestueux paysage baigné par une rivière traversée par un pont monumental et éclairée par les rayons du soleil couchant. De nobles personnages assistent à cette fête rustique.

L'aspect grandiose et le large effet de ce tableau l'ont fait attribuer à Claude Lorrain, et c'est comme une œuvre de ce maître qu'il a été acheté.

56 — L'Ange et Tobie sur le devant d'un paysage semé de beaux massifs d'arbres et composé tout-à-fait dans le goût des ouvrages de Claude Lorrain.

GREUZE (Manière de J.-B.).

57 — Jeune fille vue en buste et ramenant son voile autour de sa poitrine demi nue.

L'innocence voluptueuse de cette jeune tête, jointe à la naïve coquetterie de la pose, est de l'effet le plus séduisant.

LACROIX.

58 — Vue de l'entrée d'un port de mer dominé par un grand môle qui se dresse auprès d'un monument en ruine. A droite, des matelots sont occupés à charger un navire; sur le devant, plusieurs per-

sonnages se disposent à s'embarquer dans un canot.

Ce tableau rappelle toutes les qualités de brillant et de précision des marines de Joseph Vernet.

LE NAIN.

59 — Repas champêtre de villageois attablés autour d'un tonneau, auprès d'un puits rustique. Un paysan cause familièrement avec sa femme, la main appuyée sur son épaule. Deux petites filles assises à terre convoitent une jatte de lait posée sur un banc. Un petit garçon porte à ses lèvres une tasse qu'il vient de remplir à une bouteille garnie d'osier. Derrière lui on voit une jeune fille et une vieille femme debout qui porte un panier et conduit une chèvre.

Toutes les qualités de naïveté, de naturel parfait, d'exécution franche et habile qui caractérisent les bons ouvrages de Lenain se retrouvent dans ce tableau qu'on peut signaler comme l'un des meilleurs morceaux du maître qui aient figuré dans les ventes publiques.

MIGNARD (Attribué à).

60 — Portrait en buste d'une jeune fille coiffée d'un béguin d'où s'échappent de longs cheveux bouclés tombant sur ses épaules; elle porte une robe bleu-clair, ornée sur les manches de galons

d'or et surmontée d'un collet rabattu garni de dentelles.

Ce portrait a toujours été attribué à Mignard; mais la richesse de son coloris et la beauté de son empâtement nous semble plutôt indiquer un artiste de l'Ecole de Velasquez.

PATER (Jean-Baptiste).

61 — Scène galante. — Un cavalier courtise une dame assise à l'ombre d'un massif de verdure. D'autres personnages, hommes et femmes, complètent cette scène traitée avec une charmante facilité de pinceau.

SALVIOUSTE.

62 — Perspective d'une suite de plusieurs palais décorés de façades à colonnes.

INCONNU.

63 — Une femme puisant de l'eau dans la cour d'une ferme pittoresquement meublée d'ustensiles rustiques.

www.ingramcontent.com/pod-product-compliance
Lightning Source LLC
Chambersburg PA
CBHW030130230526
45469CB00005B/1887